INVENTAIRE
V 24638

24638

RAPPORT

SUR LE

SALON DE 1853

LU LE 19 JUIN

à l'Assemblée générale annuelle de la Société libre des Beaux-Arts

PAR

M. HORSIN DÉON,

Peintre, Restaurateur des tableaux des Musées Impériaux,
Secrétaire de la Société libre des Beaux-Arts, etc.

PARIS

ALEXANDRE JOHANNEAU,

LIBRAIRE DE LA SOCIÉTÉ LIBRE DES BEAUX-ARTS,

RUE DE L'ARBRE-SEC, 15.

1853

RAPPORT

SUR LE

SALON DE 1853

Les peuples anciens ont vu tour à tour chez chacun d'eux, à des époques différentes, les arts briller d'un éclat dont la vivacité bientôt affaiblie a pâli graduellement pour finir par s'éteindre. Quand cette divine clarté, véritable phare de l'humanité, a disparu complétement, elle a fait place aux ténèbres de la barbarie qui n'ont laissé après elles que ce que nous avons trouvé en Grèce : des souvenirs confus, des débris et des esclaves.

La communauté des langues, la reproduction indéfinie de la pensée humaine par l'imprimerie, la gravure et la lithographie ; enfin, les rapports si multipliés entre les peuples modernes, les mettent sans doute à l'abri d'un malheur aussi complet. Mais on peut reconnaître chez eux qu'en se vulga-

risant, l'art a perdu son caractère élevé ; qu'il s'est abaissé pour se mettre à la portée de tous, qu'enfin sa tendance n'est plus à s'élever mais à s'étendre.

Quiconque s'en occupe sérieusement doit suivre avec inquiétude cette décadence progressive ; il doit aussi en chercher les causes et en combattre les effets.

Faite dans cet esprit, la critique sera plus utile et plus respectable, et nous osons espérer en prenant la plume, que la gravité de l'idée qui nous préoccupe, donnera à nos assertions quelque autorité ; suppléera à la faiblesse de l'expression ; qu'enfin la sincérité en fera, s'il y a lieu, pardonner la sévérité.

Considérations générales.

S'il est vrai que la France fut devancée dans la noble carrière par l'Italie ; si elle n'a point de Michel-Ange, de Raphaël, elle peut du moins opposer aux maîtres immortels de ce pays classique, une foule d'artistes justement célèbres qui, depuis trois siècles, l'ont dotée d'une école sans rivale dans l'art du dessin. Cependant les beaux-arts ont eu en France des intervalles de langueur. Le bien-être est

nécessaire à l'artiste ; sous son heureuse influence, la pensée peut se développer dans toute sa liberté, conserver sa force, et atteindre au sublime. Mais une position difficile lui ôte son ressort ; la lutte incessante avec les difficultés de la vie l'accable et l'humilie ; les discordes civiles l'épouvantent... Mais sans nous occuper de ces causes sur lesquelles nous ne pouvons que gémir, nous en indiquerons quelques autres.

On s'approche des hauteurs de l'art, accessibles seulement au génie, lorsque la nature est soigneusement étudiée, que la pensée est grande, que le goût est épuré. Malheureusement, parmi les artistes consciencieux surgissent des novateurs, hommes de talent qui, souvent, s'éloignent de la nature en voulant se singulariser. Or, toute nouveauté est séduisante et trouve des imitateurs qui espèrent rencontrer le succès et la fortune en suivant les routes non frayées, au risque de fouler aux pieds les règles de l'art et du goût ; c'est ainsi que se franchit l'intervalle au delà duquel se rencontre le bizarre.

Chaque génération apporte avec elle des mœurs nouvelles. A l'époque la plus florissante de l'art (au xvie siècle), les maîtres formaient leurs élèves

en les faisant participer aux travaux dont ils étaient chargés ; ils apprenaient sous leur direction à ordonner un tableau, à établir ses plans, à lier ses incidents ; ils se familiarisaient avec la magie de la lumière et des ombres, l'effet, l'harmonie, la convenance et l'expression. On travaillait alors avec la seule préoccupation que produit l'amour de la gloire.

Aujourd'hui, où tout tend à la spéculation, l'atelier est une école où moyennant une prime on apprend le *métier* de la peinture. En supposant que la fortune, des protecteurs, ou une persévérance énergique mettent l'élève à même de créer une œuvre de quelque importance, il faudra qu'il cherche ailleurs que dans l'atelier du maître, la véritable *science* de l'art. Cette éducation incomplète, beaucoup plus que le mauvais goût des amateurs, a contribué à la dégénérescence de la grande peinture historique. Pour que les hommes doués d'une organisation exceptionnelle deviennent des artistes éminents, il faut qu'ils ne soient pas réduits à se procurer une vie précaire par des œuvres que leur juste orgueil désavouerait; il leur faut de ces grands travaux qui élèvent l'âme et soutiennent le talent.

Nous regorgeons de médiocrités : nous les verrons disparaître quand de grandes compositions remplaceront dans nos expositions cette multitude de portraits qui fatiguent la vue sans rien dire à l'esprit. Aujourd'hui encore, les novateurs triomphent; nos jeunes artistes rejettent loin d'eux les études sérieuses comme un frein incommode. Et pourtant, s'il est vrai que l'industrie de notre pays soit sa véritable richesse, le bon goût dans les arts du dessin est de nos jours d'une plus grande importance qu'en aucun temps; car la véritable supériorité de l'industrie française est due à l'éducation artistique qui distingue nos ouvriers et la place au premier rang.

Puisque les produits de l'art ne sont plus renfermés dans l'enceinte des églises et des palais ; puisqu'il est devenu une nécessité populaire, nous devons, plus que jamais, veiller à sa prospérité. N'oublions pas que Carlo Maratte, Pietro de Cortone, Tiepolo, et autres obtinrent, comme les idoles du jour (les réalistes), de grands succès et peut-être avec plus de justice ; mais que ces succès mêmes hâtèrent la perte de la prééminence de l'Italie.

Quoi qu'il en soit, sollicitons pour nos artistes la

protection du pouvoir : heureusement nous ne sommes pas encore à la veille de voir succéder les ténèbres à la lumière; souhaitons donc, puisqu'il en est temps encore, qu'ils soient soutenus, récompensés avec munificence, et surtout que les faveurs et encouragements qui leur sont accordés le soient avec justice et discernement.

Il y a trois classes d'artistes également dignes d'intérêt : les élèves, les professeurs et les illustrations qui sont les professeurs des professeurs. Aux élèves appartiennent les encouragements, car de leurs rangs doivent sortir les hommes d'exception.

Nos provinces peuvent pourvoir à l'existence des moins privilégiés ; elles réclament en vain des professeurs de talent. Leurs colléges, leurs écoles en sont privés : que ces places soient réservées, et, selon leur importance, distribuées aux artistes secondaires, suivant le mérite. Ils deviendront ainsi des hommes utiles à la société; car, grâce à eux, le goût et l'intelligence des arts pénétreront dans toutes les classes.

L'Administration dégagée envers eux pourra, par des travaux dignes de la France, entretenir l'émulation parmi nos illustrations, et obtenir des chefs-

d'œuvre qui maintiendront sa haute renommée artistique. Nous n'éprouverons plus la douleur de voir les artistes dont elle s'honore abandonner les honneurs de nos Salons à des médiocrités, et pis encore à des étrangers. Conduite que nous stigmatisons, car quels que soient les griefs qui légitiment leur abstention, l'amour de la gloire et de la patrie doit toujours dominer dans le cœur du véritable artiste.

Qu'importent à MM. Vernet, Ingres, Delaroche, Coignet et autres, les attaques de l'ignorance ? attaques qu'ils pourraient braver hautement et auxquelles leurs ouvrages seraient une réponse victorieuse. D'ailleurs, en se retirant devant des clameurs qu'ils devraient mépriser, s'ils ne peuvent rien perdre d'une renommée justement acquise et bien établie, ils laissent écraser les artistes plus faibles qui marchent à leur suite dans la route du bon goût : or, il y a lâcheté d'abandonner les faibles. L'égoïsme est un mauvais conseiller, il tue l'âme ! et l'âme morte, l'artiste n'est plus. Sa gloire restera bien incomplète, le pays devra peu à sa mémoire s'il ne lui lègue des élèves dignes de lui succéder. En luttant contre l'envahissement du mauvais goût, en

soutenant le droit du talent naissant ou fait, le véritable artiste se fait respecter et fait respecter les autres. Que nos notabilités artistiques se montrent, et elles ne tarderont point à reconnaître que la vraie puissance appartient à l'homme de génie dont le cœur est droit. Malgré ces abstentions regrettables, les rangs de nos artistes semblent se presser et s'augmenter. L'intérêt se partage entre eux, mais il se fixe particulièrement sur les tableaux de chevalet et de genre. On remarque bien parmi les grandes pages quelques bons tableaux, mais ils sont rares. Nous l'avouons avec d'autant plus de regret qu'aucun de ces derniers n'appartient à la nouvelle école. Tous nos jeunes artistes affichent l'indépendance, tous semblent dédaigner les systèmes; tous prétendent céder au génie particulier qui les inspire, tandis qu'ils ne sont, pour la plupart, que les pasticheurs inintelligents des maîtres qui les ont précédés.

Quand M. Delacroix entreprit la lutte qu'il a soutenue contre l'Institut, il semblait être victime d'un parti pris ; aussi rencontra-t-il de nombreux adhérents. On aime l'audace en France, et l'opprimé y rencontre toujours des sympathies. En effet,

M. Delacroix possède de véritables qualités de peintre ; personne sans passion ne peut le nier; le Salon devait donc lui être ouvert sans conteste. Il n'en fut pas ainsi ; les refus multipliés qu'il subit lui et son école, aigrirent les partis. Les romantiques accusaient avec quelque raison les classiques de partialité. *De nous seuls,* disaient-ils, *peuvent naître l'indépendance et le progrès.* Eh bien ! depuis plusieurs années M. Delacroix triomphe ; les portes du Salon s'ouvrent d'elles-mêmes pour lui et ses adhérents ; à eux les commandes et les honneurs ; la presse presque tout entière est soumise à l'influence romantique ; et nous cherchons en vain l'apparence du progrès. Certes, il ne saurait se rencontrer dans les trois esquisses qui ont été exposées cette année par M. Eug. Delacroix, et encore moins dans le tableau de M. Matout. Cependant cette commande qui est peut-être la plus importante du Salon, ne doit pas avoir été faite à la légère. MM. Gigoux, Ar. Dumaresque, Gustave Moreau et autres peuvent-ils prouver la supériorité du romantisme? Non, certainement, au contraire, il devient évident que l'art languit sous sa domination, que chaque année la décadence de la grande peinture historique est

de plus en plus sensible, sans qu'aucun frein lui soit opposé.

Que les novateurs se le persuadent bien, leur prétendue originalité n'est, le plus souvent, que l'imitation de telle école ou de tel maître ; le progrès ne peut être là : le vrai moyen d'y arriver, c'est de résumer tous les systèmes, de les appliquer tous et chacun suivant la convenance du sujet. L'homme de génie sait voir et comprendre, il pressent les idées, se les approprie et les réalise.

Grande peinture.

Mlle Rosa Bonheur est un peintre original, car elle n'a pris des maîtres anciens que le procédé. C'est en étudiant la nature qu'elle a acquis ce dessin énergique et pur, cette couleur blonde, argentine et vraie que nous admirons dans son beau tableau du *Marché aux chevaux*, joyau du Salon !... C'est qu'en effet, des qualités d'un caractère élevé s'y font remarquer ; sa composition a du mouvement, du tumulte sans confusion, du pittoresque sans affectation. Sa couleur est puissante et brillante. Elle a tiré un excellent parti de la poussière et des brouillards du matin pour produire des effets de lumière pi-

quants; mais elle l'a fait avec tant d'art et de goût qu'il semble qu'elle ait copié scrupuleusement la nature.

Le tableau de Jacquand, *l'Amende honorable*, est un des plus remarquables du Salon. Agenouillé, un jeune religieux abjure ses erreurs. Le supérieur de son ordre, entouré de tous ses frères aux physionomies austères et pénitentes, reçoit son serment. Ce tableau bien ordonné est composé avec sagesse. Son effet est saisissant, quoique sa couleur généralement vigoureuse nuise peut-être à son harmonie. Mais seule, la figure du jeune condamné ferait oublier bien des défauts s'ils existaient, tant M. Jacquand a su exprimer dans cette figure l'humiliation calme d'une âme rompue par l'habitude de la retraite, de la méditation et de la prière.

M. Gallait représente noblement l'école flamande; ses œuvres doivent prendre rang parmi les meilleures du Salon. Son tableau des *Derniers moments du comte d'Egmont* est d'une exécution consciencieuse et savante; sa couleur a de la suavité. Sa composition est peut-être moins heureuse, mais la figure du

comte est belle, noble ; elle exprime bien toutes les tristesses d'une âme énergique qui dans peu d'instants doit violemment quitter la terre sans avoir rempli sa sainte mission. L'effet de ce tableau a du piquant, mais ce piquant n'est obtenu que par des sacrifices qui, souvent conduisent au mensonge. C'est surtout dans le tableau du *Tasse*, plein de poésie d'ailleurs, que cet effet est faux en tous points.— Pourquoi cette chaleur de tons dans un antre de misère, froid et humide, où le soleil même semble n'entrer qu'à regret? Mais puisqu'un de ses rayons, par hasard y pénètre, comment expliquer qu'un reflet n'arrive pas jusqu'aux traits du pauvre prisonnier dont les mains sont si vivement éclairées? Il y a là évidemment erreur.

M. Lazerges, dans un style bien différent, mais qui n'en mérite pas moins nos éloges, nous fait assister aux *Derniers moments de la Vierge*. Ce beau tableau est composé avec sagesse ; fidèle interprète de la pensée de Bossuet, M. Lazerges a judicieusement écarté de sa composition tout emportement dramatique. L'âme bénie de la sainte mère de Dieu quitte son enveloppe terrestre et s'élève au ciel au milieu

du silence et du recueillement. Cette scène, rendue par le peintre avec âme, est plus émouvante, peut-être par la faiblesse d'une couleur harmonieuse.

La Charité, par M. Cibot, est aussi d'une bonne école. Ce tableau est bien conçu : il y a de la grandeur, c'est en un mot une œuvre consciencieuse, recommandable à plus d'un titre.

M. Benouville donne de sérieuses espérances ; son tableau de *Saint François d'Assise* mourant doit être cité en première ligne. Il règne dans cette composition un calme, une austérité qui émeuvent ; la figure du saint est pleine de mansuétude, on y lit la paix d'une âme pure, soutenue par l'espoir d'une éternelle félicité. Cette peinture d'un style élevé est sagement conçue ; son effet est heureusement approprié au sujet : c'est en un mot de la grande peinture dans un petit cadre.

Le tableau de M. Robert-Fleury, les *Derniers moments de Montaigne*, semble plutôt être l'œuvre d'un élève de Rubens ou de Van Dick que celle d'un artiste de notre époque. Les succès obtenus par M. Fleury pourraient justifier son style, son sen-

timent; mais l'histoire de l'art nous apprend que d'ordinaire le temps, qui classe les artistes, réserve le second rang à celui qui cherche dans les œuvres d'autrui ce qu'il doit chercher dans le seul grand maître à imiter : la nature.

On remarque de M. Winterhalter un tableau dont le sujet est tiré des romances de M. Émile Deschamps. Il est gracieux, il séduit tout d'abord, mais le style conventionnel de l'artiste le rend bientôt monotone.

La mort d'Agrippine, par M. Duveau, offre de belles parties ; c'est l'œuvre d'un homme qui a étudié consciencieusement son art, mais peu son sujet. On ne pourrait dans son tableau reconnaître la civilisation si renommée des Romains. Est-il donc nécessaire de faire tant d'efforts pour obtenir l'effet et le mouvement ? Non, car la vérité, la pensée émeuvent plus que les formes convulsives.

M. Hamon est un peintre gracieux ; ses figures sont naïves, spirituelles, bien dans le caractère de son sujet, sa couleur, quoique faible, est harmonieuse

et jette sur sa toile un vaporeux qui n'est point sans charme.

Les tableaux de MM. Heim, Chenavard, Pils, Hesse méritent aussi une mention particulière. Citons encore avec éloge parmi les peintres d'histoire les œuvres de MM. Chopin, Picou, Hébert et M^{me} Brune.

Peinture de genre.

Nous avons dit que l'intérêt se fixait particulièrement sur les tableaux de chevalet et de genre. En effet, le Salon renferme une foule de ces délicieuses productions dont la variété de style offre mille jouissances au public, et principalement aux amateurs qui se les disputent avec empressement. Cet accueil bienveillant stimule l'artiste et fait régner dans cette fraction de l'art une émulation qui ne se rencontre dans aucun autre genre. Les uns cherchent à force de grâce et d'esprit à attirer les regards, les autres prétendent atteindre le même but par l'excentricité, et quelquefois par le scandale, certains d'avance de l'appui que donnent toujours à la médiocrité la sottise et l'envieuse ignorance.

M. Courbet est le type de ces singulières réputations; nous ne parlerons pas de ses *Lutteurs*, tableau repoussant dont nous ne pouvons expliquer la présence au Salon ; mais de ses *Baigneuses*, peinture qui blesse encore plus le goût que la décence. M. Courbet se dit avec orgueil élève de la nature, nous voulons bien l'en croire, mais il y a la belle et la laide ; l'imitation de cette dernière conduit au bas, au trivial, au repoussant; c'est sans doute sous le patronage de celle-là que M. Courbet a fait ses études, car l'autre, au contraire, apprend à aimer le beau, la naïveté, la simplicité, la conscience ; et M. Courbet, par système sans doute, semble ignorer toutes ces choses.

M. Antigna n'est pas élève de la nature, son maître est M. Delaroche, mais il fait *nature*. Rien n'est réjouissant comme sa *Ronde d'enfants* ; rien n'est plus spirituellement touché. Quelle gaieté répandue sur tous ces frais visages ! Quel entrain, quel mouvement, il a su donner à ces joyeux enfants ! C'est certainement là, non-seulement de la bonne peinture, mais encore un tableau qui, sans commentaire, plaît à tous.

Fortune et Bonheur. Les enivrements du bonheur maternel révèlent à une jeune châtelaine le vide de son cœur et la fausseté des jouissances du luxe et de la vanité. Tel est le sujet du charmant tableau de M. Compte-Calix ; les expressions y sont heureuses, et l'exposition des sentiments bien sentie ; la composition en est peut-être un peu théâtrale, son effet obtenu par des oppositions trop vigoureuses, mais ces légers défauts sont rachetés par des qualités qui assurent à M. Compte-Calix de vrais succès.

M. Meissonnier a décidément changé sa manière: ses tableaux sont toujours de délicieuses productions spirituellement touchées, mais nous doutons que la nouvelle voie dans laquelle il s'est engagé lui continue l'empressement honorable avec lequel ont été accueillies ses œuvres plus finies et plus consciencieuses. Quoi qu'il en soit, c'est à l'influence de son beau talent que nous devons cette foule de charmantes productions qui ornent chaque année notre Exposition. Ce n'est pas là son moindre titre de gloire.

M. Le Poittevin nous émeut par des compositions

fantastiques. Ses idées larges, jointes à une exécution facile et brillante, donnent à ses productions un caractère original et saisissant.

On remarque de M. Verlat un *Bûcheron attaqué par un ours*. Ce tableau, d'un bon style, est touché avec énergie, sa couleur est puissante et vraie.

M. Roëhn sait donner tant d'attraits aux plus misérables demeures ; il les rend si pittoresques, leurs habitants ont des mœurs si douces, qu'il est impossible de ne pas croire que le bonheur réside au milieu d'eux.

Les tableaux de M. Schlesinger attirent tous les regards : celui de la *Ressemblance garantie* est en effet une délicieuse création ; il règne dans cette peinture une gaieté, un brillant, une fraîcheur de ton vraiment séduisante.

Le talent de M. Bellangé ne vieillit pas, sa touche est toujours ferme et spirituelle ; sans le comparer à M. H. Vernet qui est le peintre inimitable des armées, qui donne une si grande idée de leur puis-

sance et de leur gloire fastueuse, on peut dire que
M. Bellangé est le peintre par excellence du gro-
gnard de notre vieille garde. M. Vernet est vrai
dans l'ensemble, M. Bellangé l'est dans les détails,
et un caractère distinctif de son talent est d'avoir
rendu avec une vérité rare un type militaire aujour-
d'hui perdu, qui rappelle des souvenirs toujours
chers aux Français.

M. Chavet a exposé trois petits charmants tableaux,
tous trois d'une bonne couleur et enrichis de figures
élégantes et gracieuses. M. Chavet n'est pas à l'apogée
de son talent; chaque année le progrès se remarque
dans ses délicieuses œuvres.

A MM. Plassant, Guillemin, Billotte, Frère,
nous adressons les mêmes éloges, les mêmes en-
couragements.

Les petits tableaux de M. Trayer n'attirent point
les regards; sa peinture est modeste comme les
jeunes filles dont il nous offre l'image. Son dessin
est juste, sa couleur d'une grande vérité quoique

sans éclat. Mais ce qui distingue ses peintures c'est l'âme, la vie qui animent ses figures.

Les œuvres de M. A. Leleux sont comme toujours d'une couleur de vieux tableaux poussés au noir. Elles ne sont pas sans mérite, et si M. Leleux pouvait apercevoir une seule fois la nature, il deviendrait certainement un artiste de mérite.

Dans les peintures de M. Stevens spirituellement touchées et bien entendues d'ailleurs, nous retrouvons le même travers. Pourquoi du rembranesque dans nos rues parisiennes et surtout *le matin du Mercredi des Cendres ?*

M. Biard possède une certaine originalité, il est toujours amusant dans le choix de ses sujets; malheureusement l'exécution ne répond pas toujours à ce qu'ils promettent; cependant il a des imitateurs. M. Meuron et M. Knaus, l'un Suisse, l'autre Allemand, lui dérobent même jusqu'à ses défauts. C'est pousser un peu loin la servilité.

M. Bouton a comme toujours exposé de petits

intérieurs piquants d'effet et spirituellement touchés.

Les tableaux de M. Dauzats ont du brillant ; leur effet est bien entendu ; la couleur en est vraie, la faiblesse des figures qui enrichissent ses intérieurs nuit seule à leur agréable aspect.

M. Aug. Delacroix intéresse aussi par ses séduisantes compositions.

Nous adressons de même nos éloges à MM. Duval-le-Camus, Bouvin, Baron, Monginot, Ziem, Schendel, Willems, M^{lle} Élise Wagner et autres.

Portraits.

Nous avons élevé la voix contre le grand nombre de portraits qui encombrent nos Expositions, mais non contre ce genre de peinture dont nous apprécions tous les avantages, et connaissons toutes les difficultés. Un bon portrait est chose rare, bien peu de Salons en offrent de réellement remarquables, et surtout d'aussi séduisants que celui de M^{me} la ba-

ronne Gaston d'Hauteserve. Ce portrait, par M. Ed. Dubufe, est une œuvre complète : couleur, harmonie, grâce, tout s'y trouve réuni.—Le portrait en pied de M. l'amiral Makau, par M. Larivière, fixe avec justice l'attention générale.

Celui de M. Guizot, par M. Mottez, est une peinture remarquable.

S. M. l'Empereur, par M. Lépaulle, offre de belles qualités.

M. Benouville s'est aussi distingué dans ce genre de peinture, ainsi que MM. Rouget, Balthasar et Compte-Calix dont les œuvres figurent avec distinction au Salon, quoiqu'elles aient été reléguées au troisième rang.

Les portraits de M. Roller méritent une mention particulière.

MM. Antigna, Chaplin, Landelle, Giraud, P. Cabanel, Vetter, M^{me} Bibron ont aussi produit des œuvres qui les recommandent à l'attention publique.

Paysage.

La peinture de paysage n'a plus aucun caractère d'école; presque chaque exposant, pris en particulier, semble être à la recherche d'un style, d'un effet que son pinceau formule avec incertitude. Les paysages modernes, en général, n'offrent aucun parti pris; tout y est vague, indéterminé. Si quelques parties heureuses s'y rencontrent, elles semblent plutôt le résultat du hasard que celui de la pensée. Notre Salon est à peu près veuf de ces belles pages que le génie mûrit; de ces beaux sites qui paraissent destinés à être la retraite paisible des héros et des sages. Nos paysagistes veulent être vrais, disent-ils, et croient l'être parce qu'ils nous offrent des lieux sans poésie et d'une couleur impossible.

Combien le beau paysage de **M.** Watelet est préférable à ceux des réalistes, des spiritualistes ! Non, la peinture n'a pas pour but seulement de reproduire le terre-à-terre des objets que la nature offre dans une perfection désespérante.

Nous croyons comme **M.** Watelet, que la pensée est l'âme d'un tableau et que l'art doit en dissimuler l'arrangement sans l'affaiblir, et en conservant à l'inspiration toute sa spontanéité.

La *Vue d'Amsterdam* de M. Justin Ouvrié est pour nous, par cette raison, un des plus beaux tableaux du Salon ; son effet est bien entendu, sa couleur harmonieuse et vraie. C'est une œuvre consciencieuse qui mérite tous nos éloges.

Les beaux paysages de M. J. Coignet attirent aussi et consolent les regards de tous les hommes de goût. Sur eux on repose sa vue fatiguée, avec bonheur. On est réjoui de l'habileté de la brosse de l'artiste, de l'esprit avec lequel il exprime chaque chose. Dans ses œuvres rien n'est donné au hasard, tout y est compris, calculé, et en face de ces belles peintures on sent qu'une pensée créatrice peut seule suppléer aux ressources bornées de l'art.

Les *Sources de l'Alphée*, par M. Bertin, sont encore une agréable et belle page dans laquelle la science s'allie parfaitement à l'art.

La *Vallée d'Ardennes*, par M. Courdouan, est un beau tableau, d'un effet saisissant et d'une couleur chaude, vigoureuse et transparente. Nous voudrions pouvoir féliciter de même sans réserve M. J. Nouël, sa vue prise dans la *Vallée de Très-Auray* renferme

de bonnes choses; l'effet en est heureux ; les eaux sont transparentes ; il y a de la vérité dans la couleur, mais il y règne une incertitude dans la touche, un manque de fermeté qui jette sur tout ce tableau un cotonneux fatigant. M. Français a plus de fermeté et d'harmonie sans être pour cela plus complet; conséquence de ce malheureux système qui fait du procédé l'objet principal de l'art, quand il n'est et ne doit en être que l'accessoire obligé.

La *Vallée de la Touque*, par M. Troyon, est d'un bon effet, la touche en est large et vigoureuse, ses animaux ont du mouvement et sont bien compris ; son paysage a de la profondeur, sa couleur est brillante et souvent vraie, mais peut-être un peu prétentieuse.

Par M. Mozin, la *Vue du port de Honfleur* est un tableau bien ordonné et d'un bon effet.

On remarque aussi les animaux de M. Paris, ainsi que les œuvres de M. Vander Burck, Lapito, Aug. Bonheur, Cibot, Cabat, Viollet-le-Duc, Ziam, de Bar, Daubigny, Ponthus-Cinier, Curzon, Benouville, Chevandier, de Valdrome, qui tous figurent

avec avantage au Salon. N'oublions pas non plus les excellents dessins de M. Pernot.

Sculpture.

La sculpture est moins capricieuse dans sa marche, et plus conservatrice des belles formes. L'obligation qui lui est imposée de nous rendre sensible et attrayante sous tous les aspects la beauté des objets qu'elle offre à notre examen, la maintient plus réservée et plus sévère.

Si cette année l'Exposition n'offre aucun ouvrage d'un mérite supérieur, néanmoins nous pouvons en citer de très-estimables.

Le groupe de *la Pudeur qui cède à l'Amour*, par M. Debay fils, est d'un bon style. La composition en est heureuse et bien pensée.

La *Vérité*, par M. Cavelier, est un beau marbre que l'habile ciseau de l'artiste a fait vivre.

L'*Abandon*, par M. Jouffroy, dont la pose laisse peut-être à désirer, est remarquablement étudié et d'une belle exécution.

Par M. Desbœuf, un buste en marbre de l'*Empereur*, d'un beau caractère. Une gracieuse figure de *Pandore* d'une exécution remarquable.

M. Husson a pleinement justifié le choix que notre Société a fait de son habile ciseau pour l'exécution de la statue destinée au monument que sa généreuse initiative élève à notre immortel Le Sueur. Cette figure est belle d'arrangement, la tête est fine, naïve et noble en même temps ; tout y est bien compris, bien dans le sentiment, et dans le caractère de l'illustre et malheureux artiste qu'elle représente.

A M. Carpentier, la Société doit aussi le buste de notre regrettable collègue Daguerre, dont chacun admire la surprenante vérité. Dans cette œuvre remarquable, M. Carpentier prouve qu'il manie l'ébauchoir avec autant d'habileté que le pinceau.

Nous avons encore remarqué les beaux groupes de M. Lechesne. Sa *Chasse au sanglier*, son *Combat* sont composés admirablement et exécutés avec énergie.

Les *Lutteurs* de M. Ottin, le groupe de M. Sornet méritent nos éloges, ainsi que les œuvres de MM. Dieudonné, Calmels, Barre, Dantan jeune, Moreau, Huguenin, Lequesne, Pascal, Marcelin, Santiago Farochon, Chenillon, Oliva, Travaux.

Gravure.

Nous serons bref sur la gravure, qui se soutient et mérite des encouragements. L'œuvre la plus importante en ce genre est celle de M. Henriquel Dupont ; elle ne lui a pas coûté moins de dix années de travail.

Cette gravure est exécutée avec le sentiment délicat que l'on reconnaît à cet artiste distingué. On y remarque de belles têtes, mais un travail un peu trop gros empêche de trouver dans cette œuvre toutes les finesses que l'on aimerait à y rencontrer.

Citons comme œuvres remarquables et dignes d'éloges celles de M. Blanchard pour sa *Marguerite*, d'après Ary Scheffer qui laisse peu à désirer. De MM. François (frères), qui ont l'heureux privilége de n'exercer leurs beaux talents que d'après les œuvres de M. Paul Delaroche.

De M. Martinet ; sa gravure d'après Raphaël est

fine et spirituelle. De MM. Dien et Bein, dont les fac-simile sont exécutés avec tant d'art. De M. Gelée dont le portrait du poëte, peintre et musicien Bérat, est touché avec âme et fermeté. Enfin, de MM. Pollet, Desjardins, Lemaître et autres.

Tel est le résultat des jugements que nous avons portés et qui ont été affermis par l'opinion de connaisseurs impartiaux sur les œuvres du Salon, et sur les tendances de l'art en France. Nous aurions pu ajouter beaucoup d'autres critiques si nous n'avions voulu éviter de paraître détracteur outré des choses et des hommes.

Sans être prodigue d'éloges, au moins ceux que nous avons donnés avec sincérité prouvent que le beau nous inspire autant l'enthousiasme, que le mauvais et le médiocre nous font éprouver de dégoût.

Paris.—Imprimerie de Bonaventure et Ducessois, quai des Augustins, 55.

www.ingramcontent.com/pod-product-compliance
Lightning Source LLC
Chambersburg PA
CBHW071442220526
45469CB00004B/1626